INVENTAIRE
V 24.300

24300

RÉPONSE

A TOUTES LES CRITIQUES

SUR

LES TABLEAUX

DU SALLON DE 1783,

PAR UN FRERE DE LA CHARITÉ.

PRIX, VINGT-QUATRE SOLS.

A ROME.

RÉPONSE
AUX CRITIQUES
DES TABLEAUX
DU SALLON DE 1783.

IL est juste de détromper le Public, quand il est à craindre qu'on ne l'abuse. Je connois assez le système politique, dont la République des Arts n'a pu même se garantir pour combattre en personne cette fois-ci dans les petites guerres civiles qui s'élèvent périodiquement dans son sein, & dans lesquelles les plus ignorans font souvent les plus puissantes hostilités. Je cherche en vain par quel mouvement la plupart des Champions ne rougissent pas d'afficher aussi publiquement la honte de leur ignorance. Est-ce présomption dans la Littérature, récrimination particulière? est-ce par le droit que chacun s'arroge de

A

dire familièrement son sentiment ? Je ne le pense pas ; c'est la nécessité de vivre : car le contraire rappelleroit que l'honnêteté doit être le premier mobile de toutes nos actions, & que chacun doit préférer l'usage d'un sentiment flatteur qui encourage toujours. Au jeu barbare & rebutant qui dégrade les instruments de nos jouissances, le plus habile ne se croit pas parfait ; il n'est pas fâché d'avoir un Censeur, mais il le veut, comme Boileau le recommande :

Faites choix d'un censeur solide & salutaire,
Que la raison conduise & le savoir éclaire,
Et dont le crayon, sûr d'abord, aille chercher
L'endroit que l'on sent foible, & qu'on doit se cacher.

Il en a paru quelques-uns qui ont rendu ce service à la Peinture ; qui, sans aigreur, sans partialité, avec la franchise de l'honnête homme, ont rempli ce précepte ; & M. Vincent profita de quelques remarques faites sur un sujet tiré de la vie du Président Molé, dont il avoit exposé la Peinture au Public, pour amener une copie qui lui fut commandée (après avoir rejeté les fausses) à un degré de perfection au-delà de toute espérance.

Ce n'est pas pour amuser, ce n'est pas par la vanité ridicule d'une gloriole, que j'assemble des phrases, ni pour rapporter tout au long les sentimens des divers Critiques ; ce seroit imprudemment m'enfoncer dans l'antre de la bête. Mon objet est plus digne, celui de défendre, d'examiner sans partialité les ouvrages injustement critiqués ; les venger,

s'ils font calomniés ; diminuer les désagrémens attachés à la foiblesse, s'ils paroissent ne pas remplir tous les préceptes nécessaires à la perfection d'un ouvrage, mais cependant profiter de leurs leçons.

Quelle défiance ne dois-je point avoir ? moi qui, né avec des talens foibles, errant sans fil dans le dédale d'une injuste chicane, n'ai ni le don de bien imaginer, ni la liberté de corriger les défauts de cet ouvrage. Je sens avec déplaisir toutes mes fautes de diction; j'en aurois corrigé quelques-unes, si j'avois pu retarder cette édition : mais j'en aurois encore laissé beaucoup. Il est un terme dans tous les Arts, qu'on ne peut franchir ; on est resserré dans les bornes de son talent : on voit la perfection au delà de soi, & l'on fait des efforts impuissans pour y atteindre.

Telles sont les dispositions dans lesquelles j'écris, & dans lesquelles je desire être lu. Je ne suis pas Auteur ; je parle sans prétention sur mon Art, comme un Artisan sur son Métier. Je converse d'une manière même décousue, je l'avoue ; si l'on parcourt mon Ouvrage, ce ne sera pas avec le plaisir que l'on goûte dans la lecture d'un Auteur distingué : mais le Lecteur indulgent excusera mon expression en faveur de ma pensée, & je lui promets d'être court.

Tout le monde sait que les idées sont variées autant que les visages, les caractères & les inflexions de la voix; elles ne se présentent pas avec la même évidence : chaque

A 2

preuve n'a pas la même force pour tous les esprits; elle est comme une lunette qui approche & qui recule les objets, selon qu'on la retourne. Mais je serai flatté, si l'homme de bien se reconnoît dans mes sentimens.

Mais quand un Vivien de la Grifonardière aura l'imprudence d'entrer en lice sous le le nom de Marlborough, Ouvrage tellement ridicule *qu'il n'est pas même digne du Fauxbourg Saint-Marcel*, qu'il empruntera le secours d'une Littérature de la plus grande insipidité, & par conséquent d'une lecture insupportable, pour dégrader des talens si difficiles à acquérir; je ne puis me retenir sur la défense d'une si belle Muse.

Combien de fois n'ai-je point réfléchi *sur nos obligations envers elle!* n'est-ce pas elle qui sépare du commun du Peuple ses favoris, autant que les Grands & les Souverains par leur puissance & l'élévation de leur rang? Combien n'inspire-t-elle pas de vertus, en semblant n'être destinée qu'à nos plaisirs! Combien n'est-elle pas précieuse à l'homme qui pense! Par son secours, il donne du corps à sa pensée, une ame à ses sentimens; il se consulte, il s'interroge, il multiplie ses jouissances, & laisse une preuve bien chère d'existence: souvent il sait qu'en nuançant ses couleurs, elles produiront de doux momens à une Amante, à une amie; qu'elle consolera de temps à autre une tendre mère de l'absence de ses enfans chéris; que ceux-ci exposeront avec joie dans leurs plus beaux appartemens l'image des dignes auteurs de leurs

jours. Combien de fois ne sent-on pas ses bienfaits ! Elle console dans les chagrins ; elle rappelle d'heureux momens passés dans le sein de l'amitié ; &, plus généreuse que la Fortune, elle facilite des moyens de reconnoissance. Combien de Peintres n'ont point souri aux idées qu'elle leur a suggérées ! & combien ont senti qu'on étoit heureux quand on pouvoit élever à son gré un monument à sa pensée !

D'après ces réflexions, n'est-il pas révoltant qu'un Courtier de Littérature, plus guidé par l'intérêt que par l'amour des Arts, ait recours au charlatanisme de son commerce, pour surprendre le Public par un titre qui lui en impose, & debite une rapsodie sous les auspices heureux d'un coup de patte ? qu'a-t-il gagné ? Les railleurs, en le lisant, l'avouoient comme un des meilleurs qui se fût donné sur la bute de Montmartre. Ce n'est pas, ajoutoient-ils en secouant la tête, un petit bout d'oreille échappé par malheur, qui trahit le fourbe & l'imposteur ; ce sont les oreilles tout entières. Arrachons son masque.

Son masque tombé, sa ruade infructueuse, il réfléchit pendant deux années que sa raison & l'intérêt le conduiroient mieux que son esprit, & qu'ayant recours à celui des autres, il feroit patte de velours : malheureusement le principe qui faisoit mouvoir la cause seconde, ou la tête qui faisoit ruer la patte, plus dure que l'Arsenal, dont Samson avoit tiré ses armes pour assommer mille Philistins, dénué d'imagination, de style & de goût, le

conduisît mal-adroitement au plagiat, sans même l'éclaircir sur le choix; & pillant huit feuilles de contes à dormir debout, que l'on avoit débitées sur l'inconvénient des Académies, nous en régala avec une satisfaction triomphante. Mais quoi! la voix impérieuse de la Nature nous force, malgré tous nos efforts, d'obéir aux impulsions irrésistibles de notre caractère, & de réaliser, malgré nous, ce vers connu :

Chassez le naturel, il revient au galop (1).

Mais la culture de ce même naturel nous met à même de distinguer le bien & le mal, & nous apprend qu'il n'est pas bien de piller huit feuilles dans les Ouvrages d'un autre, pour vendre un Opuscule qui n'en avoit que douze; de découvrir avec aussi peu de réserve que le Pays des Belles-Lettres est plein de Larrons, & que Mercure, qui préside aux Arts & aux Sciences, n'est pas sans raison le Dieu des Voleurs. Si l'Auteur avoit fréquenté l'Académie, il en auroit senti les conséquences; il auroit été convaincu que ce n'est que par la réaction des esprits qu'on peut opérer quelque chose de grand; il auroit senti *que les figures des plus habiles Artistes* de tous les siècles, & les Tableaux exposés aux regards de la Jeunesse, les formoient insensiblement à la correction du dessin & à la beauté du coloris; qu'elle étoit la vraie source de l'ému-

(1) *Naturam expellas furcâ ; tamen usque recurret.*

lation; que lorsque les Maîtres sont occupés la plus grande partie du temps dans leurs ateliers, ceux-ci s'instruisent mutuellement par des préceptes & des exemples. Il auroit eu la satisfaction de voir que les plus habiles Professeurs, tels que MM. Bachelier & Pajot, non contens de développer savamment les membres des modèles, vont encore, de banc en banc, assurer la main du plus foible, fixer l'incertitude du plus fort, & éclairer de leurs lumières des hommes qui doivent un jour payer à la Société, par des talens ingrats & difficiles, le tribut & le mouvement que chaque Citoyen lui doit. Il auroit, en un mot, puisé dans cette Ecole une façon de penser qui ne permet pas d'abuser le Public & les personnes résidantes en Province, qui peuvent nous supposer moins d'incapacité qu'ailleurs.

Que vous dirai-je, M. l'Auteur duogénaire, M. le Chansonnier ? ne savez-vous pas que quand on habite une maison de verre, on ne doit point jeter de pierre contre celle de son voisin ? Faut-il que, par la sotte présomption de croire que vous flattez l'oreille, vous blessiez la vérité ? que, par une fausse prétention à l'harmonie, vous deveniez calomniateur ? Ignorez-vous cette leçon qu'Ovide donnoit à Germanicus ? Quand les enfans ont d'illustres pères, ils ne sauroient rien faire de mieux que les bien étudier. Lisez le premier livre des Fastes, vous y verrez :

Sæpe tibi pater est, sæpe legendus avus.

Trop jeune encore pour avoir une expérience suffisante de la vie & de la société, des alternatives où la perfidie de notre destinée nous engage, ignorant encore la difficulté de marcher d'un pas assuré sur la ligne étroite qui sépare le bien d'avec le mal, vous n'écoutez que votre imagination, & vous jugez avec une inconséquence dont l'usage du monde & votre propre péril ne tarderont pas à vous détromper. Vous avez quelquefois les pinceaux à la main; pour vous dissiper sur leur insuffisance, vous chantez sur de vieux airs les productions les plus aimables, & vous préférez les injustices ridicules aux éloges qu'elles méritent. Ne craignez vous pas, qu'aussi malins que vous ne jugent ces chansons autre chose que du lard dans une souricière, & qu'ils n'imaginent que vous réalisez parfaitement ces vers ?

 L'autre jour que sur le Parnasse
 Les vers étoient en grand crédit,
 Le Poëte Claude vendit
 Certain lambeau d'Horace,
 Et s'en fit faire un bon habit.

Les Artistes ingénieux sacrifient leur santé, leurs veilles, leurs plaisirs, pour donner au Public un concert harmonieux de couleurs, de passions & d'expressions; est-il juste, je vous le demande, de les assommer avec leurs instrumens? & ne court-on pas le risque de

ressembler à ces insectes ailés, qui vont déposer leurs œufs dans le derrière des plus beaux chevaux, qui n'en galopent pas moins avec autant de vigueur que de noblesse?

Mais ce qui me confond, c'est l'irruption d'un individu, qui prétend, conjointement avec les Confédérés contre la Palette, se battre d'abord, en champ clos, contre les Sculpteurs & les Graveurs; puis livrer bataille aux Artistes dans le temple même du Dieu qui les protège. Quelque Lecteur s'attend peut être, par la hardiesse de cette sortie, au choc pesant de quelque nouvelle Phalange Macédonienne, ou à la ligue redoutable d'Ambrons & de Teutons, enchaînés par le milieu du corps, pour passer sur le ventre à Marius. Rassurez-vous : son signal est celui de la détresse ; c'est son portrait grifonné d'après nature, par le secours de l'eau-seconde. Il s'est peint en chemise, parce qu'il n'a pas d'habit, ou qu'il n'a su s'en faire; dans un grenier, parce qu'il n'a pas de chambre; affourché sur un tabouret, parce qu'il n'a pas de chaise, & prétend, avec cette rigueur d'Apollon & cette perfidie de la Fortune, donner assaut à l'opulence & au mérite retranchés au sommet du Parnasse. Ce ne sont pas les bois somptueux d'ébène & de Sainte-Lucie, portés par quatre Cariatides, dont les visages retracent un sexe qu'on aime à rencontrer par-tout, qui forme le bureau sur lequel il prétend déployer pompeusement l'étendue de ses connoissances, & le charme

de la Littérature ; deux ais pourris, sur quatre pieds inégaux, composent le machin (1) sur lequel il fait le double barbouillage de sa triste figure & de son opulence.

Cette inconséquence est telle, qu'elle m'oblige à m'élever pour un moment en Aristarque, & d'avoir recours à la comparaison. Il n'est pas que vous n'ayiez quelquefois rencontré ces aimables chauve-souris ambulantes, si caressantes, le soir à la promenade. Comment feroient-elles le commerce le plus agréable & le plus avantageux qui ait jamais enrichi une Nation, si elles ne sauçoient leurs propos dans mille douceurs ? Les Négocians envoient à grands frais, à grands risques, leurs vaisseaux dans les deux Indes ; les belles Négociantes n'ont besoin que d'éviter le persifflage, pour faire, sans aucun risque, un trafic toujours renaissant de leurs attraits. Cette comparaison ne vous suffit-elle pas, & ne doit-elle pas empêcher les Corbeaux de la Littérature de dépecer des Productions dignes d'éloges ? & ne prouve-t-elle pas que si l'on veut goûter cette paix de l'ame, cette tranquillité d'esprit qui fait le bonheur de la vie, l'on doit se contenter de plaindre ses semblables s'ils sont ridicules, les éclairer s'il est possible, songer que la force de nos lumières doit nous donner de l'incertitude, & que si nos habits sont si étroits,

(1) *Machin*, terme d'Atelier au Pont Notre-Dame, synonyme de beaucoup de choses, comme boîte, enseigne, auvent, &c.

c'est que l'étoffe manque à nos individus, comme nos facultés? Quittez la plume; faites comme moi, reprenez le Pinceau: cette carrière n'est pas fortunée, mais elle n'a pas tant d'épines; sinon je fais mettre sans miséricorde sur votre tombe:

Ci gît, au bord de l'Hypocrène,
Un mortel long-temps abusé;
Pour vivre pauvre & méprisé,
Il se donna bien de la peine.

Que vous dire, M. Marlborough, pour vos personnalités dures & indiscrètes? Une Divinité sous laquelle plie tour-à-tour le plus fort & le plus foible, la Nécessité, vous a doublement forcé à déployer aussi l'énergie de votre éloquence. Mais pourquoi n'a-t elle pas cette gaieté des bords de la Garonne qui vous a vu naître? La première étoit une violente démangeaison de parler; car je pense que le défaut de subsistance n'étoit que la seconde. Vous pouviez vous montrer à découvert; vous pouviez tenir le dé, & le lancer avec avantage sur une table entourée de personnes éclairées. Par quel exemple des fatalités avez-vous couvert le plaisant de votre caractère & le style amusant qui devoit en résulter, sous le masque de l'Egoïste ou du Partisan? Parce que depuis près de trois semaines que le Sallon est ouvert, il ne vous a occasionné que douze dînés, falloit-il tirer de l'oubli ces rôles méprisables, ces gens épris du gain & de l'intérêt, comme les belles

ames le font de la vertu & de la gloire; capables d'une feule volupté, celle d'acquérir ou de ne jamais perdre; envieux & avides du denier dix; uniquement occupés de leurs débiteurs, fouvent imaginaires; toujours inquiets fur le rabais ou le décri des différens effets; enfoncés & comme abîmés dans les contrats, les titres & les parchemins; qui, condamnés à ne jamais voir comme les autres, voient ce qui n'exifte pas, montrent au doigt la moindre inconféquence, marquent avec un crayon noir la moindre tache? La joie qu'ils témoignent en vous voyant, paroît des plus fincères; il n'en eft rien: l'affiche eft belle, mais la fcène qui s'ouvre eft un tableau de perfidie. De tels perfonnages ne doivent fervir de modèle dans aucun genre; ils n'ont ni parens, ni amis; ils ne font ni Citoyens, ni Chrétiens. Ils ont de l'argent; leur ambition eft un cheval aveugle, impétueux, enragé, qu'il faut éviter. Laiffez périr dans l'oubli ces cœurs durs & infenfibles, qui, concentrés en eux-mêmes, ne vivent que pour eux. Mais, hélas! ils font affez punis; leur exiftence, que n'échauffe jamais la douce flamme du fentiment, eft trifte, pénible: l'aridité eft leur bourreau, & le mépris les fuit.

Si par un événement qui tiendroit du miracle, ces hommes guéris du vice de l'ambition, n'établiffoient pas leur fortune fur la ruine de leurs concurrens; que la fourberie, la médifance, ne fuffent point les fatellites de leurs opérations; s'ils étoient équitables;

s'ils savoient rendre, par une scrupuleuse attention, plusieurs emplois très-compatibles, ces hommes alors, donnés à leur siècle pour le modèle d'une vertu sincère & le discernement de l'hypocrisie, seroient les sujets de nos Tableaux, l'ame de notre Littérature, & les modèles de notre conduite.

Je suis à vous, M. l'Avocat sans cause, car je suppose que le titre de votre Ouvrage ne part pas d'une autre plume, & que vos contradictions continuelles & votre style verbeux ne doivent pas vous faire beaucoup de Cliens. Vous intitulez, Messieurs ; qui ne s'attendroit pas sur ce début à des phrases de la nature de celles de Démosthène, lorsqu'il engageoit les Athéniens à soutenir la guerre contre Philippe; ou cette vigueur de Cicéron contre Catilina, Antoine & Verrès, qu'il plaisantoit si ingénieusement, en disant : *Verrès verrebat Siciliam* : allusion à ses monopoles. Nous préparions nos oreilles pour entendre les solides raisonnemens des Gerbier, des Target, & de ces autres Avocats dont l'éloquence fait tant d'honneur à notre siècle. Lorsque nous ne trouvons que contradictions, froideur & glace, vous dites : Combien de plats jeux de mots, de fades plaisanteries, ne fait pas enfanter la manie d'être méchant! Vous faites tout de suite une sortie sur une belle main de femme qui paroît être une oreille d'âne qui croît à la tête de son père, ressemblant à un Satyre furieux. Est-ce être bon? Sont-ce là de jolis jeux de mots, de la bonne plaisanterie? Vous vous

flattez d'avoir le goût épuré par une longue habitude des belles choses. Dans quel genre, s'il vous plaît? car votre Littérature n'est pas une belle chose épurée. Vous êtes idolâtre des Arts. Je vous crois, très-idolâtre: vous ressemblez aux mystiques & aux faux monnoyeurs. Les uns, à force de s'alambiquer l'esprit, font des hérésies; & les autres font de la fausse monnoie à force de souffler. Voilà comme vous vous annoncez le Juge des Arts avec des inclinations amies, honnêtes & même modestes. Vous avez voulu rire en écrivant ces phrases, toutes tristes qu'elles sont; & pour nous amuser, *vous avez cru leur donner une tournure de Dimanche-gras*.

Mais rire des gens d'esprit, c'est le privilége des sots. Vous dites que le Coup-de-patte n'a rien entamé; tout le monde sait que la patte de l'animal dont j'ai parlé ci-devant n'a pas de griffes. Voyez comme l'épigraphe que vous vous vantez d'avoir choisie, est tout le contraire de votre façon d'agir. Vous louerez les nombreuses beautés du Sallon; la phrase qui suit: Je serai impitoyable sur les productions défectueuses; & celle d'auparavant, écrite en lettres italiques: L'excès partout est un défaut. Non-seulement vous avez voulu surprendre par votre épigraphe; mais vous n'avez pas même eu la politesse de l'homme de la Comédie, qui donne des coups de bâton avec un visage gracieux, & demande pardon avec une gracieuse révérence. Monsieur, vous le voulez donc? j'en suis au désespoir. Voyez le Mariage forcé, scène XVI.

Vous ajoutez que vous ferez content de votre travail, si l'Artiste vous en récompense, en vous accordant son estime. C'est comme si le Geolier la demandoit à son Prisonnier, en lui disant : C'est pour vous rendre meilleur. Monsieur, vous aimerez bien mieux celle du Public, seul but de votre Opuscule. C'est *l'Intérêt, ce vil Roi de la Terre, pour qui l'on fait & la paix & la guerre ;* car vous n'avez fait que de sots complimens à ce qui n'en méritoit pas, & aucuns conseils à ce qui en avoit besoin. Vous êtes cependant le seul de tous vos Confreres qui osez parler de tout en termes convenables, & Sans-Quartier, autre Critique, qui ait donné les meilleurs moyens de perfection, malgré son jargon de Grenadier.

Apelle parle au Sallon comme un Païsan de la Béotie, dont on connoissoit l'épaisseur & la bêtise. On n'y trouve que du verbiage & du remplissage.

Le Véridique est encore plus insupportable à lire. Outre le verbiage & le remplissage, il trouve mauvais les termes de l'Art dont on se sert ; il le traite de jargon inintelligible, fait pour éblouir le vulgaire, dont l'obscurité fait le mérite. Je ne sais si, quand il se plaint au Cordonnier de ses cors, il ne lui dit pas : L'empeigne me blesse ; la semelle n'est pas comme je vous l'avois demandée, & s'il pourroit être entendu autrement. Comme sa plume parasite prouve qu'il n'est pas de l'Art, je puis dire qu'on ne peut en parler d'une manière plus vague, & mettre les termes à

tous momens en défaut : pour comble d'ignorance, c'est qu'il fait trois comparaisons hors de toute vraisemblance, & ses premiers élémens de la morale font qu'elles sont odieuses en bon comme en mal. Je les releverai *chacune* en leur place. Il ne manque rien au ridicule des Peintres Volans. Le titre seul le prouve facilement ; la tête de l'Auteur suppléeroit on ne peut mieux à celle qui manque au monstre qui a tombé à Gonesse, & dont Sans-Quartier, autre Critique, fait une peinture si risible.

Nous aurions sçu gré à l'Amateur d'avoir renvoyé son Calembourg à la fin, & nous faire part tout-de-suite de ses réflexions & de celles de Sans-souci.

Ils ont le mieux parlé, fait les meilleures réflexions, & ont donné de vrais moyens de ressources ; c'est dommage qu'elles soient enveloppées dans des propos bas & sans élévation. Cependant les Amateurs y trouveront des réflexions passablement justes. Le Triumvirat n'est que l'ouvrage d'un vrai Charlatan, qui, las de porter chappe dans sa boutique, malgré le pompeux appareil de ses livres condamnés aux vers, ne voit d'autre ressource pour débiter sa drogue, que de faire beaucoup de bruit & d'en imposer par un titre fastueux, aux Amateurs. Mais les titres des livres sont aux yeux des Philosophes, comme ceux des hommes ; ils ne jugent pas par eux : mais il ne pense qu'à cela, toutes les fois qu'il entre en lice. J'ai répondu au Coup-de-patte & à la Patte-de-velours passablement ; je casse ici les vîtres. Pourquoi

quoi intituler un Opuscule comme les plus grands événemens politiques, & rappeller à quel point les hommes ont porté l'ambition, l'avidité & la barbarie, pour traiter d'un Art fait pour adoucir les mœurs, & panser les plaies qu'ont faites les inévitables vicissitudes du sort.

Mais la sotte présomption de flatter l'oreille aux dépens de la vérité; la fureur d'arrondir quelques phrases, & la profonde ignorance qui inspire le ton dogmatique: celui qui ne sait rien, croit enseigner aux autres ce qu'il vient d'apprendre lui-même. Celui qui sait beaucoup, pense à peine que ce qu'il sait puisse être ignoré, & parle plus indifféremment: peut-être aussi qu'il a cru qu'il suffisoit de mettre une robe rouge, comme dans le Malade imaginaire, pour cacher son insuffisance sur cette matière; il emploie beaucoup de papier à épiloguer sur les mots: la manière dont il a traité le mot de style, est remplie de tant de verbiage, qu'on aspire promptement à en voir la fin. On peut le faire en peu de paroles, sur la Peinture comme sur la Musique.

Le style ne peut, dans les différens Arts, se définir: c'est un sentiment dont un Artiste est plus ou moins affecté, qui est dans sa tête sans qu'il soit possible de l'expliquer; celui qui le devine le mieux, est le plus habile. Ce sont de grandes formes dans le dessin & des finesses dans les emmanchements, de grands plis dans les draperies qui évitent la manière, de grands repos, du large dans les compo-

B

fitions, un grand orbite dans les têtes & la lumière bien en place. Il ne faut que du sentiment pour mettre ces moyens en perfections. Je m'étendrois là-dessus d'une manière plus claire, si le temps ne me poussoit par les épaules, & si je ne craignois d'ennuyer mon Lecteur indulgent; il suffit aux Artistes de savoir que ce sont les ouvrages antiques & leur étude, qui s'identifient avec notre sentiment.

Mais la dernière sortie me perce le cœur. Voilà les termes dont il s'est servi sur l'Astyanax de M. David. *On auroit voulu que l'enfant fût plus étonné d'un spectacle nouveau, qu'instruit, comme celui-ci, de la manière de rendre des sentimens distincts; avantage que ne sauroient avoir des personnages si jeunes. Non, ce n'est pas d'avoir imaginé ce Tableau, qu'il faut s'applaudir d'avoir suivi la Nature; il falloit celui du Poussin, dans le Tableau de Germanicus.* Je répondrai à cet article quand j'en serai à celui de M. David.

Mais il ajoute: *Les enfans sont devenus les grands ressorts des Arts en Peinture, en Musique, en Poésie: on les produit comme Auteurs & comme Acteurs. Je vois de toute part qu'on amuse les François avec des balivernes.*

C'est donc pour cela que vous nous en avez tant débité; car il est impossible d'errer avec de si longues oreilles sur les premiers principes de la philosophie & les intentions particulières du Gouvernement. Je vous en demande excuse; mais vous avez traité le sujet d'Herminie en termes si durs, que ceux-

là vous font affez familiers pour trop vous choquer.

Le Gouvernement, autrement éclairé qu'un Badaud de Paris, auquel il ne manque rien, puifqu'il eft né précifément entre les deux fontaines, celle de Saint-Severin & celle de la place Cambrai, fentoit depuis long-temps les défauts du cœur des Citoyens pour leurs enfans. La foible voix de la confanguinité, qui ne parle que d'une manière très-languif-fante ; la pâle lumière de l'amitié, qui luit à peine chez les parens ; ces procès ridicules qu'ils ont continuellement les uns contre les autres ; les fourberies de toutes les natures qu'ils mettent en jeu ; l'oubli où ils font de ce qu'ils fe doivent à eux mêmes pour les plus vils intérêts ; l'exemple qu'ils doivent à leurs enfans, alaités à fix lieues de leurs mamelles ; lui ont prouvé que l'ordre le plus nombreux de Citoyens étoit né précifé-ment fous la même latitude que les Iro-quois, & qu'il falloit les ramener à de meil-leurs principes, non par la rigueur, mais par le fecours des Arts, qu'il foutient à cet effet. Ceux-ci préviennent la fageffe de leur intention fans en attendre les ordres. Le Peintre devance l'aurore pour préparer fes plus belles couleurs, ramaffe toute la fé-condité de fon génie, raffemble tout le fruit de fes veilles & de fes voyages, pour ren-dre des fentimens qu'il fuppofe être dans tous les cœurs. Le Sculpteur choifit le plus beau marbre, aiguife fes plus fins cifeaux pour donner l'ame au fentiment qu'on lui

demande. Le Muſicien, par des accords pathétiques, ſe charge d'attendrir les cœurs. L'Acteur anime l'expreſſion que le Poëte & l'Auteur ont employée. Des enfans précoces, par un jeu auquel on ne s'attend pas, viennent prouver la puiſſance d'une éducation bien cultivée & ſes reſſources. L'Auteur du Seigneur-Bienfaiſant a déployé à ce ſujet, ſur un vaſte Théâtre, des ſcènes que la Sageſſe, aſſiſe ſur le trône, lui avoit inſpirées, & qui arracheroient des larmes du rocher le plus dur : mais l'Iroquois n'y va pas ; ſon oreille ſourde à tous concerts n'entend rien à toutes ces fadaiſes, à tous ce fatras de lieux communs. Si le haſard l'y conduit, à la ſortie il s'écrie, en hauſſant les épaules : « Je vois de toute part qu'on amuſe les » François avec des baliverne ». Les autres Théâtres, plus aiſés à fréquenter par la modicité de leurs places, multiplient davantage ces moyens ingénieux. Les ſcènes pathétiques que l'on y joue, étant plus à la portée de tout le monde, adouciſſent les mœurs, augmentent la politeſſe, & préviennent peut-être des déſordres ; & l'on verra inſenſiblement que le Peuple, né ſous le quarante-neuvième degré & demi, ſurpaſſera auſſi par ſa tendreſſe & ſa cordialité, les Iroquois ſes compatriotes. Pour perfectionner le tout, les Miniſtres de l'Evangile qui ſavent que le Peuple apperçoit dans le Ciel le premier anneau de ſa chaîne, qu'il veut entendre les Prêtres, qu'il veut qu'on lui parle dans les Temples, que ſon Livre eſt le Ciel, qu'il

veut y lire la menace qu'il redoute, & l'espérance qu'il cherche, ne parleront plus si long-temps sur les dogmes, mais s'étendront davantage sur cette morale, & guériront à la fin cette épidémie dont leur troupeau est encore infecté.

Prisez actuellement la sortie que vous avez faite sur les balivernes dont on amuse les François, vous en êtes le maître; pour moi je serai toujours persuadé qu'il faut être bien aveugle pour que la lumière qui brille sur le trône ne pénètre pas les yeux, & bien froid pour que sa flamme n'échauffe pas les cœurs.

Je prévois que nous n'entendrons plus, dans les Provinces, les questions indiscrètes sur la dureté des pères & des mères. Nous verrons insensiblement diminuer le nombre de ces femmes, qui, déjà jugées, ont laissé ou perdu cette fraîcheur qu'on adore, & dont le sentiment n'est plus le même, courir encore après le plaisir, rencontrer en leur chemin la honte; & le mépris les attendre au terme de leurs courses : elles comprendront bientôt combien est courte cette carrière de fleurs sur laquelle marche une jolie femme d'un pied léger, combien tout se fane promptement autour d'elle; les Graces du bel âge s'envolent bien vîte, les Graces enfantines & touchantes disparoissent, & à quels désagrémens sont en proie celles qui n'en ont pas perdu le souvenir.

Les pères ne perdront plus leur temps à moraliser leur épouse, leur répéter toujours

inutilement : Si vous m'aimiez, vous aimeriez mes enfans ; si vous craigniez de me manquer, vous auriez des égards pour ce que j'ai de plus cher ; si vous aviez de la probité, voilà des Citoyens que la loi a soumis à votre autorité dont vous abusez, pour en faire les victimes de vos mauvaises humeurs, de la tempête de votre malice, de votre manie, & de votre bêtise opiniâtre. Que deviendront ils, lorsque le besoin augmentera avec l'âge ? Comment résisteront ils aux efforts d'une fortune contraire, lorsque vous ne leur donnez ni état ni éducation ? Ne serez vous pas responsable de leurs fautes ? Ils ne sauront que ce dont vous leur avez donné l'exemple. Quel rôle joueront-ils dans la Société ? avec quel plaisir respirerons nous la fleur du sentiment que vous cultivez dans leurs cœurs, lorsque par de bons traitemens dont ils n'auroient d'obligation qu'à vos vertus ils s'empresseroient à couronner de fleurs le cours d'une vie à laquelle la bonne conscience, la paix de l'ame doit nécessairement laisser les plus agréables impressions ?

Regardez dans votre volière la joie de ces oiseaux ; écoutez leurs accens. Ils étoient muets pendant l'éducation de leurs enfants : aujourd'hui élevés, le père & les enfans s'accordent pour donner à leur mère chérie les plus jolis concerts. L'aurore est le signal de leurs caressans devoirs, & la nuit trop tôt venue les surprend dans les mêmes assiduités.

La révolution que l'on ménage par le se-

cours des Arts, découvrira bientôt des tableaux plus riants. Quand nous entrerons dans l'appartement des Citoyennes, nous les verrons, respectables & instruites, s'occuper avec leurs tendres époux à former des hommes à la Patrie, & finir l'ouvrage de de Dieu, en perfectionnant l'être qu'il créa. Nous les verrons identifier leurs ames expansives, pour les préparer à passer par la filière des devoirs, leur enseigner la morale du siècle, & les accommoder selon l'intention du Gouvernement & le besoin de la Patrie. L'Etat ne perdra plus tant de sujets qui lui seroient utiles; on ne verra plus de malheureux enfans, sans cesse avilis par de cruelles partialités, privés des douceurs d'une mère tourmentée sans cesse du ridicule délire d'une suprématie illégitime, & dans laquelle la fureur de dominer étouffe tous les sentimens de la nature; les repousser de son sein, concentrer leurs ames dans eux-mêmes pour y laisser languir le physique & le moral, & ne payer que trop tard à la Société le tribut & le mouvement que chaque Citoyen lui doit. Ces enfans ne fuiront plus une Patrie qui veille de si près au bonheur de son existence; & nous, pauvres Ecrivains éphémères, nous n'ennuierons plus de notre style le Lecteur indulgent.

Le même Charlatan ajoute qu'il croit que la critique ne sert de rien à la plupart des Peintres. Quand elle est comme la vôtre, vous avez raison. Quand ils voient vos semblables dans les rues, ils passent leur

chemin. Mais relisez ce que j'ai dit ci-dessus au sujet de M. Vincent, & vous verrez vos torts.

Les autres Opuscules qui ont paru ont été faits à loisir, & ne sont pas de main d'Artistes; leurs lectures ont fait bâiller les uns, bien dormir les autres, & ont plus nui à l'Art qu'à ses progrès; car à peine ont-elles quelques rapports aux Tableaux. Elles ont coupé l'herbe sous le pied aux saines Critiques qui auroient pu être faites avec réflexion, & qui auroient été inutiles, vu les longueurs de l'Imprimeur, & le temps d'examiner les Tableaux avec réflexion, pour en parler en honnête homme. Elles ont pourtant un certain mérite; c'est qu'elles prouvent que la mauvaise Littérature est incomparablement plus souhaitable que la bonne; elle fait respirer agréablement, elle rend heureux ceux qui ont eu la patience de perdre du temps; & celle qui nous plaît nous laisse comme tombés des nues quand nous sommes obligés de la quitter, on ne sait plus comment faire le reste du temps. Enfin c'est un grand malheur que d'avoir de bons livres : mais ce malheur n'arrive pas souvent.

On pourroit tirer une demi-page, sur la Peinture, dans ce que l'Auteur de l'Observation générale a écrit : le reste est un tas de lieux communs, de verbiages, de moyens d'amélioration très-mauvais, aucune solution sur chaque objet, & une critique générale du Péristile du vieux Louvre, si renommé dans tous les Pays où les Arts ont porté

leur vol. Il trouve que la régularité de la Ville de Londres, où il semble n'avoir jamais été, paroît insipide à voir ; que les rues, trop uniformes ne produisent pas de beaux points de vue & assez variés. Le premier jour que j'arrivai à Londres, je fus frappé de la noblesse de son aspect ; les attentions recherchées pour la conservation de son semblable, me firent une impression sensible : & lorsque j'arrivai à Paris, je n'étois jamais dans les rues, au commencement, qu'avec humeur : les rues étroites, l'affluence de monde qui me coudoyoit, les carrosses qui me poursuivoient parderrière, tandis que celui qui venoit pardevant avec des aîles m'étourdissoit par son bruit, & m'avoit couvert de poussière avant que je susse de quel côté me refugier. Enfin, la Brochure paroît écrite par un homme qui n'avoit rien à faire, & je la crois volontiers d'un de ces enfans gâtés de la fortune, qui marquent chaque feuillet de leur Breviaire avec des tranches de jambon : ces sortes de signets ne sont pas à mépriser. Il ajoute *que les Muses de la Peinture & de la Poésie ont chacune des beautés qui leur sont propres, & qui ne sauroient passer de l'une à l'autre.* La preuve qu'elles peuvent s'allier, c'est la plaisanterie de Henri IV, que M. Gois a rendue bien plus noblement & d'une manière bien plus plaisante en Sculpture : *Elles ont chacune des images qui leur appartiennent exclusivement. Ainsi Camille court sur la pointe des épis sans les courber.* Mais la figure du Génie qui poursuit Héliodore dans le Tableau de Raphaël, rend

la même pensée d'une manière plus victorieuse & bien plus énergique. Il rappelle l'Abbé du Bos, & c'est un livre qu'il ne devroit pas citer, après tout ce qu'il en a dit. J'ajoute qu'il est absolument inutile, quand le temps est précieux (1). Lustucru auroit été lu, s'il n'eût pas mis un titre si sot, & s'il n'avoit pas fait une rapsodie de tous les mauvais raisonnemens : il a donné sa Brochure à une Dame ; elle l'a mise sur sa toilette, & sa Femme-de-chambre en a fait des papillotes.

Je vais entrer en matière, & suivre l'ordre des Numéros.

M. Vien, l'Ami de tout le monde s'est

(1) L'Auteur veut parler de cette hyperbole de Virgile, pour exprimer la légèreté de Camille :

Illa vel intactæ segetis per summa volaret
 Gramina, nec teneras cursu læsisset aristas.

On peut l'expliquer en françois de même & avec moins d'exagération :

Sur l'herbe tendre elle formoit ses pas,
 Rasant la terre, & ne la touchant pas.

Mais il falloit citer un exemple plus juste qu'aucun Art ne peut rendre, aucune Langue traduire :

Tu Marcellus eris.

Et dans un autre endroit où il peint la mort de Cacus :

Hic Cacum in tenebris incendia vana moventem
 Corripit in nodum complexus.

proposé de vous parler, en termes convenables; & il auroit rempli son intention, s'il ne vous eût proposé que des doutes. Vous avez le bonheur d'avoir son approbation ; mais il la gâte par un mauvais conseil. *Il auroit voulu voir Pâris plus jeune, & habillé plus richement.* Le Peintre voulant dire qu'*il règne du froid dans la composition.* Le Triumvirat vous poursuit, & demande, non pas votre tête pour mettre dans le Sallon, comme celle de Cicéron sur la tribune aux Harangues, mais pour vous faire rire autant que nous. *Si l'Auteur a dessein de donner en Tableaux toute une suite de l'Iliade, ce seroit aussi piquant de sa part qu'une Histoire Romaine en Madrigaux.* Sans-Quartier a dit que votre Tableau étoit un peu brun. Je vais répondre pour vous; car vous ne le faites jamais que par un autre bon Tableau. Si Pâris eût été plus jeune, il n'auroit pas indiqué les années qu'il avoit passé en Grèce avec Hélène; il n'auroit pas rappellé l'époque des trois Grâces, qui le choisirent pour Juge, & le temps que duroit déjà le siége de Troie. S'il eût été plus riche, il auroit gâté tout l'effet de la composition par un surcroît de richesse qui auroit papilloté aux yeux, détruit le repos & la sagesse qui y règnent, & réduit à rien les ornemens du fond, savamment distribués; les présens destinés par Achille, déjà ornés de toutes les ressources de l'Art & d'une imagination féconde. J'ai vu, Sans-Quartier, ce Tableau dans son jour; il est d'une toute autre couleur que ce qu'il paroît au Sallon,

où il n'a pas assez de reculé pour voir le coin du Tableau, sur lequel vous exposez poliment vos doutes.

Le Peintre volant, dont la diction ressemble à de la ciguë (de glacer les sens), ne sait pas que la sagesse doit enchaîner la force, malgré la preuve que notre Monarque vient de donner à l'Univers, que tout ce qui environne un Roi est ordinairement dans le silence & le respect, & qu'il n'y a qu'un Pinceau trop précoce, qui peut rendre à tort ce qu'il demande. Il ne faut que rire de la bêtise du Triumvirat; il a voulu faire quelque dépense d'esprit, mais il l'a faite en petite monnoie.

Le Paysan de Béotie prouve facilement l'épaisseur de son crâne, malgré la délicatesse de ses yeux, qui furent *choqués du grand nombre de personnages, tous placés sur un même plan terminé sur la même ligne, sans aucune variété dans leurs positions.* Je suis fâché de n'avoir pas de temps à moi pour y répondre comme je le desire : néanmoins je lui dirai qu'il n'y a que cinq figures en pleine apparence; que pour empêcher que la terrasse ne s'élevât trop sur la place pour laquelle ce Tableau est destiné, & ne fît tomber l'architecture, outre qu'elle auroit été trop lourde, vous avez été obligé, en la mettant en perspective, de prendre le point de vue très-bas, & le point de distance très-éloigné ; & que les plans sont si bien entendus, qu'il semble que la Déesse de l'harmonie est descendue du Ciel avec tous ses charmes & ses agrémens dans votre ate-

lier, pour préſider à l'entière perfection de votre ouvrage.

Il trouve que votre idée poétique en travaillant ſur un morceau de la plus belle poéſie, l'aigle qui eſt ſi beau, *embarraſſe le ſujet d'acceſſoires inutiles.* Il faudroit des pages entières pour répondre à une bévue pareille; mais le meilleur eſt de le laiſſer à lui-même. L'Obſervation générale dit que ſa tête alarmée, & ſi bien dans le caractère de la ſituation de Priam, *a la fierté d'un Général; l'architecture petite trop avancée ſur le Tableau, n'eſt point celle des ſiècles héroïques de la Grèce.* S'il y avoit une ſeule choſe de vrai dans tout cela, je lui répondrois, & je lui dirois que l'exactitude au moins doit venir au ſecours de la ſtérilité ; que quand on n'a rien de mieux à dire, on doit ſe taire, ou du moins ſe faire pardonner ſon inutilité par ſon éloquence.

Voilà les contes à dormir debout dont on vous a régalé ; mais comme vous avez ſi bien deſſiné & ordonné, ſi bien exécuté & drapé, que vous nous rappellez en peinture les plus beaux traits de la Grèce, je prendrai la liberté d'abord de rappeller l'horoſcope que vous avez ſi bien rempli :

Vivre dans la mémoire par un Art enchanteur
Imiter la Nature dans toute ſa beauté,
Eviter la foibleſſe attachée aux honneurs,
Ne ſuivre que leurs loix, voilà ta deſtinée.

Enſuite les paroles que la Poéſie grecque

prête à Priam dans la tente d'Achille, pour lui redemander le corps de son fils Hector :

L'horizon se couvroit des ombres de la nuit ;
L'infortuné Priam qu'un Dieu même a conduit
Entre, & paroît soudain dans la tente d'Achille.
Le meurtrier d'Hector, en ce moment tranquille,
Pour un léger repas suspendoit ses douleurs.
Il se détourne, il voit son front baigné de pleurs ;
Ce Roi, jadis heureux, ce Vieillard vénérable,
Que le fardeau des ans & sa douleur accable,
Exhalant à ses pieds ses sanglots & ses cris,
Et lui baisant la main qui fit périr son fils.
Il n'osoit sur Achille encor jetter la vue :
Il vouloit lui parler, & sa voix s'est perdue.
Enfin il le regarde, & parmi ses sanglots,
Tremblant, pâle & sans force, il prononce ces mots :
« Songez, Seigneur, songez que vous avez un père ».
Il ne put achever... Le Héros sanguinaire
Sentit que la pitié pénétroit dans son cœur.
Priam lui prend les mains : « Ah ! Prince ! ah ! mon vain-
» queur !
» J'étois père d'Hector !..... & ses généreux frères
» Flattoient mes derniers jours, & les rendoient prospères.
» Ils ne sont plus... Hector est tombé sous vos coups...
» Puisse l'heureux Pélée, entre Thétis & vous,
» Prolonger de ses ans l'éclatante carrière !
» Le seul nom de son fils remplit la terre entière.
» Ce nom fait son bonheur, ainsi que son appui.
» Vos honneurs sont les siens, vos lauriers sont à lui.
» Hélas ! tout mon bonheur & toute mon attente

» Eſt de voir de mon fils la dépouille ſanglante,
» De racheter de vous ſes reſtes mutilés,
» Traînés devant mes yeux ſous nos murs déſolés.
» Voilà le ſeul eſpoir, le ſeul bien qui me reſte.
» Achille, accordez-moi cette grâce funeſte,
» Et laiſſez-moi joüir de ce ſpectacle affreux ».

M. de la Grenée, le Véridique eſt celui qui a le mieux menti ſur votre Tableau. Voilà ſes termes : *Notre peinture ſemble perdre ſon fond brillant en étudiant les anciens Peintres d'Italie ; la couleur de M. de la Grenée n'eſt pas chaude, mais elle eſt puiſſante. Les figures n'ont pas gagné du côté de l'énergie & de l'expreſſion, ni de la nobleſſe des caractères.* Je ne crois pas qu'on puiſſe peindre plus brillantes les draperies de la jeune Indienne, en conſervant l'accord néceſſaire. Il n'eſt pas néceſſaire que la couleur ſoit chaude, il faut qu'elle ſoit vraie ; & c'eſt un reproche qu'on ne peut lui faire : le tapis rouge, les armes, les vaſes & les autres acceſſoires, ſont portés au plus haut degré de vivacité. Mais les Tableaux, mal au jour, ſont les enfans gâtés d'un père qui les a ſoignés avec attention aux dépens de ſes veilles, de ſa ſanté & de ſes plaiſirs. Il en eſt de même de ceux qui fréquentent les mauvais lieux après avoir reçu les meilleurs principes. Si l'on veut parler du local, il faut venir le matin à neuf heures, & l'on eſt tout ſurpris de ſon erreur : je n'entends pas le terme, *mais elle eſt puiſſante*. Quand on parle d'un Art, il faut ſe ſervir de celui qui lui eſt propre ; car, ſi au lieu de dire le bûcher peint ſur le

second plan en pyramide, on ne peut mieux grouper adroitement le Brame Sacrificateur avec le jeune frère, & le bras de celui ci fait un contraste savant avec celui de sa sœur, j'allois débiter le corps le plus opaque placé sur des lignes diagonales; font que les lignes pyramidales présentent une courbe avec le Sacrificateur, qui est au fond désagréable à l'œil, mais corrigé par l'angle obtus du bras de la jeune Indienne & de celui de son frère; il est certain que j'aurois débité la sottise la plus extravagante, & je me serois exposé au ridicule le plus complet. Si pour qu'il n'y manque rien, j'avois dit : Les tégumens communs du sujet sur la ligne parallèle au bûcher ne varient pas assez avec le trapèze & les claviculaires, la tête de l'humérus est trop couverte par le deltoïde, & le coronal du jeune homme, l'orbite, le temporal, les pariétaux & le mastoïdien sont trop de la même carnation, j'aurois dit la charlatanerie la plus complette, & j'aurois justifié le contraire de vos raisons. Ainsi vous voyez bien qu'il faut nécessairement se servir sans prétention des termes d'un Art pour s'entendre, & que ce n'est pas une charlatanerie ni un jargon inintelligible.

La noblesse du caractère ne peut être dans une plus belle attitude; l'expression du jeune-homme & des femmes qui fuient, rendue avec de grandes connoissances dans cette patie : & si votre oreille eût été d'accord avec son diapason, votre cœur auroit mieux exposé

ce

ce que votre plume rend si mal. Pour moi, je dirai toujours à la vue de ce Tableau :

Tu connois des Couleurs la savante harmonie ;
 Lorsque tu veux faire un Tableau,
 La raison guide ton génie,
 La vertu ton pinceau.

M. Vanloo, Messieurs, ami de tout le monde, vous reproche des couleurs trop dures, des grouppes mal composés ; mais les crudités malhonnêtes qu'il débite sont infiniment plus grandes que celles qu'il vous reproche, quand même il le feroit avec raison. Il n'a entassé que contradictions sur contradictions ; il veut rafraîchir la mémoire d'un avertissement qu'un Amateur vous a donné il y a deux ans. C'est en vain, si c'est lui, qu'il se pare pompeusement du nom de charitable ; sa charité est si mesquine, qu'il en doit rougir & n'en parler en aucune manière, de crainte de piquer la nôtre envers lui bien plus généreusement. Sans-Quartier dit qu'il n'aime pas voir les nuages faire le Signe de la Croix dans le Ciel ; apparemment qu'il supprime celui qui est au haut du Tableau qui vient interrompre cette forme, & qu'il confond la fumée de l'Autel qui se perd dans les nuages.

Vous avez fait parler les deux Figures du premier plan ; celle qui montre le bocage & ces campagnes amoureuses où tout invite à jouir en paix d'une vie qui ne doit s'abréger & se perdre que dans les délices propres à la transmettre ; ce ruisseau qui l'arrose, ré-

pandant la fraîcheur la plus délicieuse, & les Bergers qui dansent sur son bord semblent dire :

Il n'est rien de si beau que ces aimables lieux,
Thyrsis ; l'on n'y voit rien qui ne charme les yeux :
Cent ruisseaux, arrosant ces charmantes prairies,
Paroissent amoureux de leurs rives fleuries,
Et les eaux en courant semblent dire en secret :
Beaux lieux, nous vous quittons, mais c'est avec regret.

Monsieur Lépicié, parmi toutes les choses inutiles que vous ont dit les Critiques, il n'y en a que deux auxquelles je puis répondre, Sans-Quartier au Sallon, & le Véridique : le premier trouve votre première Figure trop simplement vêtue en habit de Polichinel ; il reproche trop d'adhérence dans les draperies : il critique le ciel bleu, qui n'est pas en accord avec les draperies du même ton, & que celles-ci font tache, vos enfans trop près d'une action violente, & vos couleurs jaunes & de couleur de brique. Son sentiment sur votre principale Figure n'est pas juste : ce sont ses principes philosophiques qui sont ceux d'Arlequin, rendus par le style de Polichinel. Il auroit dû rendre justice à la correction du dessin & du pinceau ; & s'il reproche quelque chose à votre coloris, ce n'est que la plus foible de vos qualités.

Le second répète les mêmes choses en bien comme en mal, mais plus durement : il met en parallèle M. Greuze avec l'Auteur dont nous parlons ; & c'est le plus ridicule qu'on

puisse faire. Le premier ne se sert de presque aucunes couleurs qui soient sur la palette du second : elles sont absolument étrangères l'une à l'autre, comme le Chinois l'est au François ; la manipulation des deux toute différente. Les sujets de M. Lépicié sont pris tout simplement dans la nature, & n'en sont pas moins amusans ; il la copie, quand elle est à ses yeux d'un gris argentin : ses effets ne sont nullement recherchés ; il arrête tout avec fermeté & succès. M. Greuze, par une fermeté d'une autre nature, n'arrête ses figures qu'en certains endroits & fait perdre adroitement dans le fond ce qu'il juge ne devoir pas être vu : il établit des masses savantes, fait des sacrifices considérables pour faire briller la lumière de sa principale Figure, la répand par-tout & n'en met cependant toute la vivacité que dans un seul objet, de manière que si l'on mettoit un Tableau de chacun en parallèle, ils seroient comme un rubis & une topaze. Pour les autres sujets qu'ils traitent, ils sont absolument différens : le premier traite des sujets naïfs & sans prétention ; son dessin est le même ; ils peuvent amuser indifféremment tout le monde, & sont à la portée de tous les esprits. L'autre peint, à la lueur du flambeau de la philosophie, pour des ames privilégiées, la Vertu pour lui rendre hommage & en rappeller par-tout le ressouvenir, le Vice pour nous en montrer l'horreur & le châtiment. Ici c'est une mère dénaturée qui casse les dents de sa fille en lui

donnant un morceau de pain (1) : de l'autre c'eſt une mère vertueuſe qui, par des ſoins recherchés, donne de bonne heure dans le cœur de ſa fille des ſentimens de charité, de crainte que l'ivraie de l'égoïſme ne s'en empare : le fils dénaturé voit la récompenſe de l'ingratitude ; la bonne mère, les careſſes empreſſées de tous ſes enfans, & la ſatisfaction d'un père qui n'eſt jamais mieux que dans le ſein d'une famille auquel il a inſpiré ſes principes.

Il eſt donc évident que tout eſt contradictoire dans cette comparaiſon. Si vous avez de l'eſprit, que ce ſoit pour montrer qu'il y a de l'étoffe chez vous ; il faut vous en ſervir de bon goût, & n'en pas faire des caſaques.

M. Brenet, Apelle, revenu des Champs-Elyſées, auroit bien fait d'y reſter ; car lorſqu'on a environ trois mille ans ſur la tête, on radote paſſablement.

(1) M. Greuze met, comme par apoſtille, une Poule qui couve ſes petits ; il veut peut-être, par cet exemple, nous dire : Voyez dans votre cour cette Poule, maigre par une longue couvée, ſe priver de tout ce qu'elle ramaſſe pour ſes Pouſſins, ſans conſidérer la différence de leurs couleurs, les appeler avec vivacité, s'ils ſont éloignés ; les couvrir de ſes aîles, ſi le froid ou quelqu'autre danger les menacent ; voler au-devant d'un animal vingt fois plus fort qu'elle, s'il en eſt qui paroiſſent les épouvanter ; les ramener, par des tons précipités, dans ſa petite demeure, & changer le ſon de ſa voix pour les careſſer, les endormir ſous la chaleur de l'aîle de la tendreſſe & de la maternité.

Les deux figures principales feroient mieux contraftées, fi l'Artifte eût évité la répétition des bras élevés en l'air. Le Véridique, qui ment toujours, trouve que vous n'avez pas mis affez d'horreur ; un autre vous demande pourquoi vous en avez tant mis, & fait une longue fortie, pour prouver qu'il faut adoucir ces fortes de fpectacles. Meffieurs, ami de tout le monde, comme il y va paroître, dit que *Virginius a l'air d'un Satyre furieux ; que la main droite de la fille fait un fi mauvais effet, qu'elle paroît être une oreille d'âne qui croît à la tête de fon père, & que l'étal du Boucher eft d'un petit genre & mal engencé.* L'Obfervation obferve que *votre compofition ne peut être plus vicieufe ;* & Sans-Quartier, qui n'en fait à perfonne, trouve *le Ciel trop vigoureux ; les fabriques ne s'enlèvent pas affez fur le fond.* Chaque groupe particulier devroit être plus piquant, pour faire tomber le voile qui couvre légèrement votre tableau.

Votre temps eft trop précieux pour répondre à tous ces fentimens erronés. Riez à votre aife, tandis que je vais le faire pour vous.

Les deux figures principales auroient été trop molles fi elles euffent été traitées autrement, elles n'auroient pas fait tant d'effet ; elles font plus raphaëliennes dans ce mouvement. Si la répétition des bras avoit été évitée, le groupe auroit perdu de ce grand genre & de cette nature que nous étudions fur les antiques, & fi familiers à Le Sueur, au Pouffin, & aux Peintres Flamands, qui les ont

glissés, sans faire semblant de rien, dans leurs bambochades. L'horreur n'est ni trop ni trop peu pour le Public ; parce que chacun est affecté plus ou moins fortement par un mouvement particulier dont il n'est pas le maitre.

J'ai répondu à notre ami commun, plus haut, sur son oreille d'âne : mais je lui dirai ici qu'il faut en porter soi-même de bien longues, pour ne pas savoir qu'on n'engence pas un étal ni de l'architecture ; que les corps ne sont pas assez maniables pour le faire : mais quoiqu'on y engence des ornemens, & que ce terme ne convient qu'à des draperies & des accessoires.

Pour moi, je dirai à M. Brenet, en m'excusant sur la foiblesse de ma défense, que l'ordonnance de la composition est très-neuve, qu'elle fait honneur à son génie. Point de lieu commun dans les plans, dans l'effet : l'étal du Boucher est très-bien imaginé, pour dérober à nos yeux le carnage devant lequel nous passons avec un si grand sang-froid, & qui me rappelle une remarque frappante (1).

(1) Quand on entre dans les étables du Laboureur, vous y voyez un troupeau de pauvres bêtes chérir, caresser, se jouer à un homme qui les élève, qui les nourrit, qui les accable de soins intéressés, qui les flatte d'une main traîtresse, pour les livrer ensuite à leur bourreau, c'est-à-dire au Boucher. Si vous vous transportez de-là dans les étables de ce dernier, vous entendrez les bœufs beuglant, la brebis bêlante, appeller sans cesse leur premier maître, lui annoncer que l'heure or-

Cette peau de bœuf, détaillée sur un fond large & tranquille, soutient non seulement le groupe par son opposition; mais sa vigueur donne le plus grand éclat à la lumière que la qualité des étoffes embarrassoit. Cette dépouille ensanglantée prête adroitement à cette scène tragique, toute son horreur; c'est faire la chose même, & la sauver adroitement. Je dirai à Sans-Quartier que le voile tombera de lui-même, quand le Tableau sera dans son véritable jour : mais je le prierai, puisqu'il

dinaire de ses soins est venue ; que son retardement les afflige; que sa présence les consoleroit : tandis que le traître, qui vient de les vendre & de les livrer, s'en retourne gaîment chez lui, chargé du prix de leurs têtes. Cependant si un bruit soudain se fait entendre à la porte de cette étable, la brebis, qui ignore l'horreur de sa destinée, bondit de joie, & croit que son Maître chéri la cherche pour la conduire au champ. Le bœuf s'agite & mugit de satisfaction ; il croit que son Maître, chargé de la nourriture qu'il attend, va remplir la crèche à laquelle il est attaché; mais au lieu de ce Maître si attendu ; c'est le Boucher impitoyable, qui vient les arracher de ce lieu pour les mener dans l'endroit où il exerce ses cruautés ordinaires, pour les assommer, les égorger, les déchirer sans pitié, sans miséricorde, pour les transporter ensuite dans une boucherie, dont le spectacle horrible semble réjouir la vue de ces vils esclaves payés pour procurer à leur Maître l'abominable satisfaction d'*assouvir leur gourmandise.*

est si bon Critique, de me corriger ces lignes que je vais rimer.

Qui mieux que toi, Brenet inimitable,
 Dont les Pinceaux sont si soignés?
Qui mieux que toi, de cet Art admirable
 Sent & fait sentir les beautés?

M. Durameau, le Triumvirat vous en veut; gare à votre tête. Je ne vous rapporterai pas ce qu'il dit, parce que je suis toujours de sens rassis. Mais il finit, en disant que vous tenez depuis long-temps rigueur au Public. Sans-Quartier dit que l'attitude d'Herminie est hommasse, que son mouvement devroit trahir son sexe sous le fardeau des armes auxquelles elle n'étoit pas accoutumée. Il veut qu'elle & son cheval portent une ombre plus étendue sur la terrasse. Un autre se joint à lui, pour convenir que les chairs, le panier d'osier, le terre est d'un même ton. Enfin, si vous prêtiez l'oreille à tous ces propos, vous deviendriez sourd. Mais comme l'autre moitié vous a jugé autrement, je me joindrai à elle, pour dire que la composition est bien disposée, les figures bien dessinées, & que l'armure & les draperies sont traitées avec soin.

Si les proscriptions du Triumvirat avoient parti de la main d'un Peintre, au lieu de celle d'un Maître Aliboron, il auroit dit: Quand les scènes se passent dans la campagne, pour produire des effets vrais, il faut que la partie claire & celle des couleurs

les plus brillantes soient très-étendues ; que les tons sourds & les obscurs leur soient égaux ; & que la demi-teinte & la nuance ne soient pas aussi grandes que toutes les deux : mais pour éviter la monotonie dans laquelle on tomberoit, il faut avoir recours à des accidens factices, qui occasionnent des bruns vigoureux & piquans. Voilà un essai de ce qu'on pouvoit dire, & je crois qu'il est impossible de se faire entendre, si l'on se sert d'autres termes que de ceux de l'Art.

Monsieur de la Grenée le jeune, tous les Critiques vous ont rendu justice, en ne se permettant pas des sorties trop fortes. Les uns ont trouvé que votre dessin n'étoit pas assez sévère ; les autres que vos chairs d'hommes, de femmes, d'enfans, étoient trop égales : mais comme ils s'en sont tenus là, je leur ferai remarquer que le Ciel est du plus beau choix pour la forme & le ton, les arbres d'une grande richesse, les terrasses d'une bonne couleur. La touche savante & hardie avec laquelle toutes les parties sont traitées, augmente les beaux jours & la peinture.

M. Taraval a été si peu critiqué, que je sortirois des bornes que je me suis proposées, & courrois les risques d'un ridicule, si je lui faisois des complimens mal-adroits.

M. Ménageot, Apelle a voulu voir votre Tableau ; mais il y a trouvé votre *Ciel trop bleu, un blanc trop crud*, & des femmes trop pâles. L'Ami de tout le monde, dont personne n'aime l'Ouvrage, trouve que le linge qui enveloppe Astyanax, est trop blanc. Pour

Sans-Quartier, qui ne laisse échapper personne, il trouve *le Ciel trop sourd*, *le tombeau pas assez caractérisé*, *lourd*, & *ne se détachant pas assez sur son fond*; *la figure d'Ulysse pillée*; *Andromaque avec du chagrin, mais sans désespoir*; *les draperies pas assez en mouvement*: un autre trouve *le fond trop violet*: voilà tout ce que j'ai pu ramasser dans la lecture des feuilles éphémères. Comme je trouve beaucoup à répondre à ces sentimens divers, je vais le faire tour-à-tour. Pour Apelle, comme je suis son élève disgracié, je lui dirai qu'il radote comme un Doyen des B... Le Ciel n'est pas bleu, puisqu'il est violet; teinte mystérieuse, analogue au moment de la scène: qu'il n'est pas possible que les lumières soient pâles, puisqu'elles sont d'un blanc trop crud, comme il le dit; il faut supposer qu'il s'entend lui-même dans cette contradiction.

L'Ami de tout le monde ne sait donc pas que pour faire de l'effet, il faut établir un foyer de lumière, sur-tout quand il est traité, comme celui-ci, par masse. Il ignore donc les principes généraux sur les accords dont on ne doit pas s'écarter, & réduits par une manière précise; il n'est pas possible, par les principes qu'il a mis en usage, que le blanc soit tranchant, puisqu'il a opposé neuf degrés de demi-teinte, douze degrés d'ombre, à cinq degrés de lumière, comme il étoit nécessaire, & qu'il les a traités avec une intelligence consommée : les échos qu'il a imaginés font que la lumière se répand par-tout. Ceci n'est pas un système chimérique : quand

on ne travaille pas par principe, il est rare de réussir ; & quand on le fait, c'est après avoir beaucoup effacé & perdu du temps : mais un Peintre adroit cache sa théorie sous le voile d'une belle pratique.

Ce Tableau est trop élevé, pour faire une réponse juste à la Critique du tombeau & à celle de son égalité avec le Ciel. Je crois que, le voyant dans un jour favorable, il seroit obligé de se rétracter : à l'égard du fond violet, c'est une nuance mystérieuse, & la plus nécessaire pour la mettre d'accord avec un tombeau.

M. Suvée, l'Ami vous accuse de *tourmenter vos draperies* ; &, par une contradiction à laquelle je luis familier, il vous blâme, la ligne d'après, *de les tenir trop roides*. Si le Triumvirat l'entendoit, je ne sais ce qu'il en arriveroit ; car il en veut aux meilleures têtes : gare à la vôtre ; on n'en voit pas beaucoup qui lui échappent. Il s'est déja expliqué que quand votre *Résurrection arrivera en Flandres, les gens du Pays seront bien étonnés de la couleur françoise.* Le Grenadier porte aussi ses plaintes, en disant que la composition en général de votre *Fête à Palès est trop égale; que le Ciel n'est pas assez coloré pour exprimer la chaleur de l'été; le piédestal & la statue se confondent avec lui:* voilà bien des chefs d'accusation ; mais comme il est aisé d'y répondre, je vais préparer vos moyens de défenses.

Premièrement, notre Ami, la contradiction est toujours votre unique essence. Vous reprochez du tourment dans les draperies, &

personne ne les fait plus larges & mieux difposées que son auteur. Comment vous accorderez-vous avec vous-même, pour soutenir qu'elles sont roides, après votre premier propos? Secondement il faut vous rassurer sur l'étonnement des Flamands, en voyant la couleur françoise. Lorsque j'ai été à Bruges, je n'y ai trouvé aucun Tableau supportable à la vue. Ils feront de grands remercîmens de ce que le Dessin de l'Ecole Françoise veut leur donner de si belles leçons: ils en feront d'autres pour toutes les connoissances dont ils ont un si grand besoin. Renfermés dans ce seul Ouvrage, ils verront comme on répand la lumière, l'on dispose les grouppes d'une belle forme, & ils auront l'exemple d'un style de draperies, qui leur est encore inconnu.

M. Vernet, vous recueillez toujours l'unanimité des suffrages; mais vous avez une ennemie qui jette les hauts-cris sur ce que vous la trompez toujours, la Nature. Voilà comme on ne peut contenter tout le monde. Votre exemple me rappelle la foiblesse de la philosophie du Vulgaire; si légère, que quand elle ne chante pas les plus belles institutions, c'est qu'elle les méprise. Les établissemens nouveaux s'élèvent de tous côtés pour la perfection, le bonheur de notre existence & celle des races futures. Il se forme une assemblée de Citoyens distingués; l'un d'eux leur dit:

Le mérite est caché. Qui sait si de nos temps
Il n'est point, quoi qu'on dise, encor quelques talens?
Peut-être qu'un Virgile, un Cicéron sauvage,
Est Chantre de Paroisse, ou Juge de Village.

Un autre, de son côté, se charge du remède, sent la conséquence d'une Ecole gratuite de dessin. Ils choisissent, pour mettre à la tête, un homme de mérite, très-entendu, & qui joint une société douce à des talens supérieurs. Par cette ressource, l'on déterre des talens qui auroient langui & peut-être été perdus : des mères sans fortune obtiennent des pensions, pour cultiver les dispositions de leurs enfans; elles ne craignent plus une fécondité meurtrière : ceux qui auroient langui sans vigueur, vivent avec honneur dans la société, & font souvent la félicité de ceux qui les entourent.

L'on se récrie sur ce que, multipliant le nombre des Artistes, les talens sont obligés de descendre à des démarches humiliantes, pour trouver leur subsistance. Mais dans quoi n'y a-t-il pas d'inconvéniens? de tout temps le poids le plus fort a toujours emporté le foible. Les métiers, par cette institution, se perfectionnent, toutes les commodités de la vie sont d'un meilleur goût; & le même objet, qui a resté pendant tant de siècles sous la même forme, en change tous les jours, par la féconcité des génies.

Pour remédier aux inconvéniens de la multiplicité, une autre assemblée de Philosophes près du Trône, établit un Musée somptueux, pour produire avec éclat des talens divers, enfouis dans les deux sexes. La timidité, enhardie, prend de la confiance, par l'honnêteté du premier qui donne les ordres, jusqu'au dernier qui les reçoit; & cette mine, plus précieuse

que l'or, enfouie depuis plusieurs années, se répand insensiblement pour remplir sa destination. La Musique figure avec la Poésie & la Peinture, & la réaction de ces Filles du Ciel coopère à l'amélioration de la félicité publique, en secondant les efforts de ces dignes Instituteurs.

Il échappe encore quelque chose aux soins recherchés de la Philosophie. Le Militaire est récompensé de ses services par une retraite honorable, & ne craint pas d'exposer sa vie pour soutenir la gloire de sa Patrie.

Le Sujet qui a servi fidellement son Maître, est assuré d'un secours infaillible dans sa vieillesse.

L'Artiste qui a passé ses jours dans les veilles, le travail & la médiocrité, chez lequel le physique & le moral sont toujours tellement en action, que quand l'un se repose, l'autre est en mouvement, quitte t-il les pinceaux pour aller dans la campagne étudier la Nature, saisir des effets de Ciel, les ombres qu'il porte dans le lointain, les échappées de la lumière ? va t-il dans les promenades publiques étudier l'expression d'une conversation familière, les groupes naturels, la beauté, la grâce, l'élégance de celles qui portent les plus belles étoffes ? les dessine promptement dans le livre caché dans sa poche, revient chez lui avec le titre de fou, pour se nourrir d'une foible subsistance ; recommencer le lendemain le même bonheur, jusqu'à ce qu'une maison de Charité lui serve d'asyle, pour y finir ses heureux jours.

M. de la Blancherie s'est chargé des égards dus à M. Vernet, non pas après sa mort, comme il arrive souvent, mais de son vivant, & a, par des procédés qui font honneur à sa morale, arraché le bandeau de l'erreur où l'on étoit sur les talens des François. Il a recueilli le plus qu'il a pû de ces Ouvrages, & les a exposés aux yeux du Public. L'Etranger confondu vit que si ses Paysagistes avoient eu les plus grands succès, celui-ci leur donnoit encore des leçons savantes sur l'ordonnance, le large, l'air, la vérité du coloris, la recherche des formes heureuses jusques dans le plus petit objet.

M. de Machy, le Véridique dit qu'il y a de la rivalité entre vous & M. Robert. Je me suis chargé de prouver combien les trois comparaisons qu'il a faites étoient fausses. Voici la seconde. Le premier a placé des tableaux qui méritent les applaudissemens qu'il a reçus. La manière dont ils sont peints prouve qu'il ne connoît que confusément la palette du second. Il ne fait pas ses gris avec le même noir, le jaune avec les mêmes moyens, & les principales lumières non plus. Consultez la différence des deux locals dans son joli tableau où l'Hermite prêche, & le péristile du Louvre de M. Machy, qui est en face; on verra si je me trompe. Il est travaillé partout, touche peu; & les touches indispensables toujours dans la pâte. M. Robert établit de grandes masses de clair & d'ombre, souvent avec peu de couleurs, & revient dessus avec des touches d'esprit, pour mettre

de la légéreté, de la richesse, & conserver le transparent de ses dessous. On a reproché à M. Beaufort des teintes un peu crues, mais je me joins à ceux qui ont loué la noblesse de sa principale figure, & la belle ordonnance de sa composition. Madame Vallayer n'a pas eu des Critiques galants & justes ; ils lui ont conseillé de suivre la nature morte, parce que les Tableaux dans ce genre figurent à côté de ceux qui lui ont mérité une réputation dont elle est bien digne. *Mais les figures sont mollement touchées* (c'est Messieurs & amis qui parlent), *lourdes, rondes, & paroîtroient dire qu'elles ne doivent pas faire le but de ses études.* Il n'a pas réfléchi que des Cuisinières & des Marchandes de marée n'inspirent pas la finesse comme les grâces des belles femmes, & que le bonheur d'avoir de jolis Princes du Sang pour modèles, n'arrive pas souvent. S'ils avoient vu le portrait du duc d'Angoulême, ils n'auroient pas hasardé ces phrases à l'impression. Les lauriers que vous avez cueillis dans la carrière des portraits sont toujours verds ; ils vont produire de nouvelles branches par le genre plus commode que vous avez traité ; ils m'inspirent un sot compliment, duquel je vous prie de m'excuser :

Malgré l'ordre sévère prescrit par la Nature,
Vous mûrissez, Madame, les plus beaux Ananas ;
Faites naître les fleurs, & briller la verdure
Dans le sein rigoureux des plus tristes frimats.

Les Critiques n'en ont pas agi avec M. Jollain comme avec leur semblable. S'ils relisent

avec

avec quelle baffeffe de ftyle ils lui reprochent fes défauts, ils verront eux-mêmes combien ils ont befoin d'indulgence; s'ils avoient dit: Pour corriger le local du tableau, c'eft par les grandes maffes de gris oppofées à de moindres maffes de ton coloré que l'on réuffit dans les grandes compofitions; c'eft l'artifice le plus favant de la Peinture, parce que les étoffes colorées qui fe détachent fur les gris, & les étoffes grifes fur les fonds colorés, y prennent aifément le brillant qui plaît tant à l'œil, font tourner facilement autour des figures, & qu'on ne parvient à mettre de l'air que par des oppofitions continuelles.

Le Véridique, pour compléter ce qui auroit pu manquer à la rigueur de leur remarque, fait une fortie fur un abfent par le fecours d'une comparaifon entre M. Renou & M. Jollain. C'eft bien vouloir réalifer l'idée d'un preffoir que l'on ferre jufqu'à ce que la corde caffe; perfonne ne s'y feroit attendu: mais puifqu'il m'en rafraîchit la mémoire, je dirai que le plafond de la Comédie qu'il vient d'exécuter, eft le plus convenable que j'aie encore vu, comme celui de M. Pierre à Saint-Roch eft la meilleure fans contredit de toutes les coupoles.

Il eft on ne peut mieux d'accord avec le ton général & la richeffe de la Salle. S'il avoit placé fon grouppe principal au centre au lieu de le laiffer où il eft, il eût été trop vague, & auroit détruit l'élévation qu'il acquiert par cette oppofition raifonnée. Les couleurs auroient couru rifque de noircir

avec le temps, au lieu que le centre lumineux élève de beaucoup l'avant-scène. Je n'en dirai pas davantage, parce que je soupçonne qu'une récrimination injuste a soufflé cette critique.

Les Critiques qui se promenoient dans le Sallon, disoient que le local des Fêtes Saturnales, traitées par M. Callet, est un peu égal, la couleur maniérée; que l'air n'est pas répandu dans les figures comme dans son superbe Tableau du Printemps; & que comme la plus vive lumière ne doit être que sur un seul objet, néanmoins dans la masse du grand clair, le brun doit avoir aussi un piquant seul qui donne de la légéreté aux ombres, & leur communique de la transparence.

Ce Tableau est au nombre des plus beaux: richesse & variété dans la composition, beau costume, de la grâce dans les femmes, & de la fraîcheur; le fond d'une architecture majestueuse, d'une couleur rompue qui ne pourra jamais changer. M. Berthelemy, pourquoi avez-vous été mis en parallèle avec un absent? c'est qu'on vouloit dire quelque chose de désobligeant à l'un & à l'autre, & qu'on n'a trouvé que ce moyen. On ajoute ensuite que *l'expression est peut-être un peu trop outrée; beaucoup d'embarras dans les figures, l'air n'y joue pas, & le tableau n'est pas d'accord. Cette lune qui marque le moment de l'action, ne produit point d'effet de lumière, & par là devient tache; les lumières mal enchaînées, &c.*

Ce n'est pas de répondre à toutes les injustices, qui m'embarrasse; mais de savoir par

où commencer. C'est votre faute, Monsieur: pourquoi avez-vous caché sous la fierté de votre pinceau, les connoissances profondes de la théorie? vous avez placé mystérieusement la Lune derrière les fortifications, parce qu'elle n'est qu'accessoire, & qu'elle auroit pu distraire les yeux du grouppe le plus intéressant. La scène de nuit, par là, est bien sentie. Le ton général est sourd, ténébreux; les parties lumineuses ont le plus vif éclat; les détails, les travaux bien prononcés, peu sensibles dans la demi-teinte, & serrés dans les masses d'obscur. Vous avez fait le contraire des Tableaux éclairés de jour, dont j'ai expliqué les principes plus haut, au sujet de M. Ménageot; vous avez ramassé la demi-teinte & l'obscur, pour opposer ces vingt-un degrés d'ombre au six degrés de lumière; & il falloit nécessairement cette proportion pour que l'effet fût vif & séduisant. Ceux-ci seroient trop aigus, les obscurs trop tristes. Si les premiers n'étoient pas rappellés par des échos qui les soutiennent, distribués diagonalement dans des distances proportionnées pour donner plus de jeu & de mouvement; & si les seconds n'étoient détachés par des lueurs qui s'échappent entre les objets, je pourrois ajouter beaucoup d'autres choses: mais je crains l'affectation.

Pour revenir au parallèle il vous auroit fait honneur, si on l'eût fait avec un Tableau de ce Maître, tel que celui qui est à Saint-Roch. S'ils ne sont pas tous de même, c'est que la flèche décochée par le plus ha-

bile Archer n'atteint pas toujours le but. M. Vincent, Apelle favoit, dès votre naiſſance, que vous feriez un de ſes favoris : mais dans la vieilleſſe les nerfs ſe deſsèchent, le cœur devient aride, il le prouve bien : on voudroit recommencer une nouvelle carrière.

On regrette la vie, on pleure : mais le fort,
Le fort impitoyable, nous appelle à la mort.

En attendant ſon arrivée, l'on tracaſſe ſes alentours ; & c'eſt une nouvelle jouiſſance qu'il a voulu ſe donner à vos dépens, en difant *qu'il y a trop de roideur dans le bras & la cuiſſe de votre Ange*. Le Véridique dit que *vous ſeriez à l'abri de toute critique, ſi vous aviez fait l'Ange d'une plus grande manière*. On eſt ſi acharné ſur lui, que l'Obſervation générale obſerve qu'*il n'eſt pas correctement deſſiné, & pas aſſez aërien*. Le Triumvirat en veut à toutes les bonnes têtes ; vous ne lui échappez pas. Achille ſe préſente, ſelon lui, ſur des proportions trop fluettes : quel terme ! L'Ami dit qu'il eſt comme un enfant, & que votre Tableau a trop de cauſes qui lui enleveront les ſuffrages. Je ſoumets ſous vos yeux tous ces différens ſentimens, pour que vous en riez à votre aiſe ; car votre raiſon, toujours parée des mains de la Vertu, prend tous les ridicules avec indifférence.

S'il y avoit un ſeul ſentiment de vrai, je taillerois finement mes plumes pour vous défendre ; je me ſervirois de l'encre la plus noire pour détromper les abſens qui n'ont pu voir

votre Tableau. Mais ceux qui l'attendent en Province armés de la Critique, comment critiqueront-ils ceux qui les ont dupés si impunément ? Le Pays est railleur, caustique & peu endurant : c'est pourquoi je les laisse entre leurs mains ; & je vais prouver qu'il est impossible qu'ils aient vu cela : premièrement, c'est que votre Tableau, placé dans un coin privé de lumière, ne peut laisser que des doutes, quand même il y auroit des évidences ; & l'Ange, impossible à voir par la pente du Tableau de M. de la Grenée qui le cache entièrement, ne permet aucune critique qu'elle ne soit hasardée : moi qui l'ai vu commodément, j'ai trouvé que toutes les parties étoient faites pour immortaliser un homme. Le Paralytique renferme toutes les connoissances dans le grand caractère du dessin, l'anatomie la plus savante, l'esprit dans la touche, & l'expression la plus sensible. Votre Ange est dessiné comme Raphaël, & d'une harmonie qu'il n'est pas possible de mieux rendre. Vous avez recueilli les suffrages unanimes du Public & des Académiciens : vous sacrifierez facilement des suffrages vulgaires ; & si l'on reproche que la santé du Paralytique est trop dégradée, je leur rappellerai les vers de Boileau :

Il n'est point de serpent ni de monstre odieux,
Qui, par l'Art imité, ne puisse plaire aux yeux ;
D'un pinceau *mâle* & *fier* l'artifice agréable
Du plus affreux objet fait un objet aimable.

Pour votre Achille, il ne peut être mieux

dans l'action; on ne peut se battre avec plus de courage:

Tel Bouillé nous parut ardent, infatigable,
De l'intrépide Anglois méprisant les fureurs,
Braver le feu, le fer, la mort infatigable,
Pour venger de nos Lis la gloire & les malheurs.

Je n'aurois jamais cru qu'on pût remercier publiquement quelqu'un pour avoir trompé le Public dans une assemblée générale. M. Sauvage a prouvé le contraire par l'illusion de ses bas-Reliefs, & démontre qu'on peut quelquefois trahir la Nature, & tromper les hommes pour leur avantage.

Il n'y a d'autre comparaison à faire entre Madame Le Brun & Madame Guiard, que la conformité du sexe : l'une peint à l'huile, & l'autre au pastel. La première a peu de touche, compose dans le goût de l'Histoire, fait beaucoup le nud, & des draperies convenables au genre qu'elle traite : la seconde nous a donné beaucoup de portraits très-ressemblans, le caractère de chaque personne bien saisi, le naturel de chacun sans prétention, touché par-tout avec esprit, pour y mettre de la légèreté. Messieurs reprochent à Madame Le Brun « que la Vénus n'est pas d'un » dessin pur ni facile; le nud ne se fait pas » agréablement sentir à travers la gaze qui » la couvre; il n'y a pas de sang dans les car- » nations, & les membres en sont roides & » lourds. Il en dit autant de la figure de » l'Abondance; en général, la carnation

» de ses Tableaux est rose & blanc, cela
» fait un effet crud. Pour qu'une couleur soit
» belle & vraie, on ne doit pas voir avec
» quoi elle est faite ». D'après ces réflexions,
ne croit-on pas, quand on n'a pas vu ses Tableaux, que c'est la plus mauvaise chose qui
puisse sortir de la main d'un ignorant? n'est-il pas facile de se prévenir défavorablement?

Cependant le premier décore le Palais d'un
Prince du Sang Royal : l'autre est le chef-d'œuvre qui doit l'immortaliser, & lui donner
un rang parmi les plus habiles Maîtres. Il
ajoute: « Les draperies de son Portrait sont
» légères, l'air joue dans le satin, & le fait
» bouffer ; c'est dommage que les couleurs
» en soient crues : son pinceau large & assez
» ferme ; sa touche est souvent celle d'un
» Maître ; le dessin & la couleur ne tarderont
» pas à venir : son talent promet de belles
» choses, & produira tout le fruit qu'elle
» nous laisse entrevoir ». Peut-on s'imaginer
qu'on puisse critiquer de même des Tableaux
dont on n'a pas vu de pareils depuis la mort
de la Rosa Alba? Peut-on se flatter d'être sorti
d'affaire avec si peu de délicatesse? S'il y a
quelque chose de vrai, ces taches sont si imperceptibles, qu'on ne doit pas risquer de les
effacer avec un instrument si rude ; d'ailleurs
la main habile d'un Chirurgien ne s'égare jamais quand il veut panser quelque plaie. Il
y présente un appareil doux ; il le retourne
avec des instrumens délicats. Le sexe, plus
délicat, demande plus de légèreté ; mais le
Charlatan enfle beaucoup un mal prétendu,

souvent imaginaire, pour augmenter son profit & guérir un mal que l'on n'a pas; c'est jouer les Spectateurs, qui les ont mieux jugés, & en imposer aux Etrangers. Le dessin est sévère & gracieux quand il le faut; le coloris frais, relevé de nuances agréables; & personne ne peut se flatter d'atteindre le but: c'est celui qui en approche le plus près qui remporte la couronne.

Ce n'est pas la première fois que je me suis apperçu que vous êtes deux hommes à la fois. Il y a un Vous qui dit du mal, un autre Vous qui dit du bien: mais ils se battent trop souvent. Je voudrois que l'un eût tué l'autre, & que le survivant dît à Madame Le Brun, avec la justice qui lui est due:

Chérie d'un tendre époux, charmante Eléonore,
. .
L'on passe auprès de vous au sein de la gaîté
Une vie mélangée de calme & de bonté;
Recevez cet hommage d'un cœur sensible & pur:
Vous en qui je connois le goût, les sentimens,
Acceptez, digne objet de la belle Nature,
L'encens qui doit brûler pour vous & vos talens.

M. Wille peint d'une bonne couleur; ses Tableaux sont bien d'accord, la lumière bien répandue, l'effet piquant, beaucoup de vérité dans ses satins: & le fini le plus précieux contribue à justifier les suffrages du Public. On lui reproche « des négligences dans le » dessin, dans la perspective linéale & aërienne, » & pas assez de variété dans la carnation

» des femmes ». Mais la maladie de près de deux années d'une tendre épouse, donne bien des follicitudes physiques & morales.

M. le Barbier « n'a pas un coloris assez » chaud, comme dit Messieurs, &c. Son » Tableau fait l'éventail ; ses figures de » lointain sont de petit genre, la partie du » paysage lourde & négligée. Il lui reproche » de plus d'avoir changé le lieu de la scène » d'une action, auquel le Poëte nous avoit » accoutumés ». Nous opposerons à ce sentiment la justice que nous devons à la pureté & à la sévérité de son dessin, à ses étoffes bien soignées, aux beaux caractères de têtes & au repos de l'ensemble qui donne un grand effet à son Tableau. La calomnie a si peu mordu M. Dubucour, qu'il est inutile de répéter la justice qu'on lui a rendue ; elle auroit été plus grande, si, penché sur l'urne d'une jeune épouse, il ne s'étoit pas trop occupé d'en remuer les cendres avec le pinceau de la mélancolie : le temps & la raison qui détruisent tout, feront valoir leurs efforts, & nous allons cueillir de nouvelles palmes pour les lui présenter avec joie.

M. David, Messieurs, &c, se plaint en forme de questions *de ce que vous avez outré la dégradation qu'éprouve un cadavre en lui faisant une poitrine si élevée & une anatomie si fortement prononcée.* Il ajoute : *Andromaque n'est-elle pas un peu lourde, les draperies un peu tourmentées ? l'enfant n'est il pas froid, &c ?*

La première réponse que l'on peut faire, c'est qu'il auroit pu le reprocher au n° 2,

supposé qu'il eût quelqu'apparence de raison. La poitrine ne seroit plus d'un Héros, si elle eût été moins élevée : elle n'est que nature, autrement elle auroit été celle d'un homme vulgaire. Le plus fort des Troyens, le vainqueur de Patrocle & de tant de Grecs, avoit des membres proportionnés à sa force & à son courage, & celles-ci ne sont que dans la nature, lorsqu'on auroit été en droit de la nourrir davantage. Le grand caractère dont Virgile nous peint Andromaque ne permet que de la noblesse, & non pas la légéreté d'une Nymphe. Les draperies sont sages comme le Poussin ; l'enfant, dans toute l'action de son âge, exprime des sentimens proportionnés à la délicatesse de ses membres. Vous n'avez donc plus qu'à rire de toutes ses bévues. Mais vous n'en êtes pas quitte : il faut actuellement hausser les épaules.

Le Triumvirat prétend ne pas vous manquer, & je vais lui prouver qu'il ne tira jamais droit. Il dit : *Les enfans sont devenus les grands ressorts des Ars, &c.* J'ai répondu à cette sortie plus haut passablement, mais il ajoute : *Pourquoi s'écarter ainsi des vérités de la belle & simple Nature ? Consultez-la, consultez le Poussin, qui en fut le plus fidèle Observateur ; vous verrez à côté de la femme de Germanicus, l'enfant plus étonné d'un spectacle nouveau, qu'instruit comme celui-ci de la manière de rendre des sentimens distincts, avantage que ne sauroient avoir des personnages si jeunes.* La contradiction qui suit, répond en peu de paroles à tous ses faux raisonnemens. Je la suspends pour faire rire de

fa conclufion. *Non, non, ce n'eft pas d'avoir imaginé le Tableau qu'il faut s'applaudir d'avoir faifi la Nature, &c.*

Je vais prouver à Maître Aliboron qu'il devroit rougir d'avoir parlé fi peu jufte, & l'avertir qu'il n'eft point généreux, pas même charitable ; qu'en vain une Inconnue, nommée la Raifon, heurte fans ceffe à fa porte, & qu'il l'en chaffe toujours ; qu'il a toujours tort de parler Peinture, foit dans un Coup-de-patte, foit avec Patte-de-velours, foit dans celui ci, & qu'il devroit fe contenter de faire fon commerce.

C'eft prendre la Nature fur le fait, que d'avoir traité Aftyanax dans le mouvement où il eft. Si l'enfant dans Germanicus eft plus étonné qu'inftruit, c'eft que ceux qui font d'illuftre naiffance font prématurés par la délicateffe & les foins de leur éducation ; que leur circonfpection, à fix ans, feroit la leçon à des ames vulgaires âgées de plus de foixante ; que le tumulte de cette fcène ne lui permettoit pas des dehors éclatans ; qu'il étoit fuppofé avoir du refpect pour l'Affemblée, parce que les manières & les ufages font tout autres dans une Cour, que dans la maifon d'un ridicule Badaud de la rue Saint-Jacques.

Un autre motif animoit le Pouffin : c'étoit la variété, & la néceffité des fituations différentes ; le caractère qu'il a fuppofé à fon enfant, étoit un repos au mouvement convulfif des autres figures. M. David auroit donc fait une grande faute, s'il avoit fuivi votre idée. Il a fenti le mouvement ftupide que

l'enfant dut avoir aux premières larmes de sa mère. Mais attendrie, impatientée par leur continuité, il veut la consoler, partager ses pleurs, tarir ses larmes, enfermé avec elle sans aucun témoin. Pour relever la contradiction, c'est que dans la même phrase vous dites qu'il devroit faire entendre ses cris ou rester stupide; & c'est ce qui précisément a été fait. Tenez, Monsieur, si vous avez toujours la manie d'écrire, consultez vos forces, suivez le précepte d'Horace (1) : mais que ce ne soit jamais sur la Peinture. Mon conseil est inutile, parce qu'à la faveur de quelques phrases que vous débitez sur le Sallon, vous faites bouillir quelques jours la marmite. Changez donc de style & de tête; car jamais les loix de la Chevalerie, qui faisoient jurer Sancho-Pança, n'ont été si sévères; & si Dom-Quichotte eût eu pour lui un Auteur tel que vous, il auroit assurément permis à son Ecuyer de changer de monture avec le Chevalier de l'Armet de Maubrun.

Comme MM. Demarne, Nivar, & la plupart des autres Peintres ont été peu critiqués, ont reçu au contraire la justice due à leurs talens; qu'il n'y a que Sans-Quartier qui ait dit simplement à M. Renaud, pour dérider le front des Lecteurs, que les jambes de l'Aurore étoient dans l'attitude d'un mannequin démonté, & que le Duc, dans Lustucru, a ajouté ressemblantes à celles de Polichi-

(1) *Sumite materiam vestris, qui scribitis, æquam viribus.*

nel qu'on fait danfer avec un fil : je penfe que fes plaifanteries ne peuvent l'affecter en rien, & que les éloges qu'il a reçus à jufte titre fur fon Tableau repréfentant le Centaure Chiron, ont dû le dédommager avec ufure.

Si l'on a reproché quelque chofe à M. Taillaffon, c'eft que fon Tableau eft trop haut : mais il réuffira toujours en quelqu'endroit qu'il foit, parce qu'il a établi des maffes, & que par cet Art il a toujours réuffi à faire de l'effet. Le Marquis François & Luftucru difent que le triomphe d'Aurélien eft *une efquiffe foible de compofition*, &c. Sans-Quartier reproche que les différentes particularités qui diftinguent ce triomphe, d'avec celui de Paul-Emile, & les autres triomphateurs, n'étoient pas affez obfervées. La manière dont eft traité ce Tableau prouve de grands talens, & fes fuccès doivent engager M. Julien à en faire qui aient le même mérite.

Toutes les Statues en marbre ordonnées pour le Roi ont réuffi jufqu'à préfent au-delà de toute efpérance. MM. Pajou & Clodion, dont l'un a exécuté Turenne & l'autre Montefquieu, ont recueilli l'unanimité des fuffrages. Le Public en defire une du bon Pigal.

Le modèle en plâtre de Molière a été balloté par le flux & le reflux des opinions. Le Poëte dit, dans le Triumvirat : Dans le fac ridicule. . . .

Un autre a dit que les titres étoient inutiles, parce qu'ils étoient moindres que la perfonne; que le nom feul, au bas de la Statue, fuffifoit. Un troifième voudroit que l'on citât

le plus bel endroit de leur Vie ou de leurs Œuvres. M. Caffieri pourroit mettre en grand caractère celui dont le ridicule lui a échappé.

Je mis à vous inſtruire ma gloire & mon étude.
Pour couronner mon front, il ne manqueroit rien,
Si, parmi les défauts que je peignis ſi bien,
Je vous avois repris de votre ingratitude.

Vauban, de M. Bridan, annonce une belle choſe exécutée en marbre ; il ne changera ſûrement rien aux objections qu'on lui a faites.

Que dire à M. Gois, pour ſon nouveau projet d'un piédeſtal à la gloire de Henri IV, & de Louis XVI, pour la plaiſanterie du premier qu'il a rendue avec tant de fineſſe..., que le cœur & l'eſprit ſont également bons? Les Critiques ſont contens de ſes autres Ouvrages, puiſqu'ils n'en ont rien dit ; ils ont agi de même avec les autres Sculpteurs.

M. Boizot, par ſon buſte en bronze, a fait deux immortalités à-la-fois, celle de ſon bel-oncle & la ſienne. Sans-Quartier a tant fait d'éloge de ſon joli bas-relief, que je n'y ajouterai rien.

La reſſemblance des têtes de M. Moinot, la délicateſſe de ſon ciſeau, la fineſſe des caractères, le mettent en parallèle avec les mieux couronnés. MM. Roland & Moitte ont reçu tous les encouragemens qu'ils méritoient.

GRAVEURS.

Luſtucru a rendu juſtice à M. Levaſſeur, Sans-Quartier à M. Beauvarlet ; M. Cathelin

en auroit eu autant, s'il avoit gravé d'après un autre Maître que le triste Pellegrin. On a dit des autres Graveurs qu'ils faisoient des tailles pas assez larges, que le burin étoit maigre, qu'ils ne s'en servoient pas assez souvent ; mais que MM. Delaunai & Strange méritoient des distinctions très-particulières.

Pour moi, cher Lecteur, je vous remercie de votre patience, si vous avez poursuivi votre ennui jusqu'au bout. Je n'ai cherché d'autres avantages, en sacrifiant mon temps, mes soins & mes facultés, que celui de défendre le mérite injustement attaqué. Le Sallon ferme dans quatre jours : mon Opuscule rentre à cette époque dans les ténèbres d'où je l'ai tiré ; & je le suis, pour sagement ne plus reparoître. Si l'on me découvre, mon triomphe sera aussi complet que celui du Véridique, dont l'Ouvrage monte actuellement au Ciel, par le moyen des Cerfs-volans.

F I N.

www.ingramcontent.com/pod-product-compliance
Lightning Source LLC
Chambersburg PA
CBHW071423220526
45469CB00004B/1409